近三百年稀见名家法书集粹

第一辑

主编 仲威 谭文选

包世臣书女子白真真诗册

中国·广州

岭南美术出版社

总策划 越众文化传播 南兆旭

总主编 仲威 谭文选

监制 周威

执行主编 徐胜

编委 林旭娜 朱嘉荣 何滢 颜海琴

装帧设计 李尚斌

设计制作 庄生府 吴圳龙

图书在版编目（CIP）数据

包世臣书女子白真真诗册 / 仲威，谭文选主编. —
广州：岭南美术出版社，2018.5
（近三百年稀见名家法书集粹·第一辑）
ISBN 978-7-5362-6448-9

Ⅰ.①包… Ⅱ.①仲…②谭… Ⅲ.①汉字—法书—作品集—中国—清代 Ⅳ.①J292.26

中国版本图书馆CIP数据核字（2018）第006239号

BAO SHICHEN SHU NUZI BAI ZHENZHEN SHICE
近三百年稀见名家法书集粹·第一辑
包世臣书女子白真真诗册

责任技编 谢芸

责任编辑 翁少敏 高爽秋

策划编辑 翁少敏

出版人 李健军

出版、总发行 岭南美术出版社（网址：www.lnysw.net）
（广州市文德北路170号3楼 邮编：510045）
经销 全国新华书店
印刷 深圳市福圣印刷有限公司
版次 2018年5月第1版
印次 2018年5月第1次印刷
开本 889mm×1194mm 1/16
印张 2.75
印数 1—3500册
ISBN 978-7-5362-6448-9
定价 40.00元

［出版说明］

一　《近三百年稀见名家法书集粹》历经数年钩沉整理，萃取近三百余年有代表性的书家之绝版稀见法书结集而成，先期出版第一至第三辑，共计三十种，若蒙读者喜爱，我们将继续努力，后期推出更多的名家佳作，以飨读者。

二　本丛书所选用之底本，均经过项目专家组之审定。

三　本丛书采用影印的方式制作出版，以最大程度地忠实于原稿为原则，对于原稿中的笔画缺损、墨色浓淡均不做修整，保持原稿书作的原始风貌。

四　本丛书对作品之卷首题签、正文、跋文均做释文，并分别予以标明，以便读者参照作品阅读、理解。

五　缺文、衍文均以（）标注，对于缺文，查证有关资料可以补全的，努力补全，方便读者能根据书作贯通上下文，从文本内容和创作形式两个方面去把握作品的内涵，请读者明辨之。

六　因通假字、古今异体字颇多，以及原作中或有书写错讹，释文均依照原始书作，一般不做对应字的修订，不能认读之字以□标出。

七　本丛书释文均以简体中文译注，如原作中繁体字没有相对应的简体，则取原字。

八　金石文字因各家考释不同，参照国内相关学术出版物的译注而做释读，对于部分金石碑版的名家临本，因存在节临的情况，所以未做句读。

九　为便于读者学习借鉴，对于部分作品中的注文、引文、插文，以及上下款，释文以小一号楷体予以区分。

十　鉴于编者水平有限，有不当之处，敬请方家指正。

包世臣（一七七五—一八五五），字慎伯，号诚伯、慎斋，晚号倦翁，又自署白门倦游阁外史、小倦游阁外史。安徽泾县人，清代著名学者、书法家、书学理论家。乾隆四十年，包世臣出生在安徽泾县一个贫寒知识分子家庭。泾县于东汉时曾分置安吴，包氏旧居接近其地，所以学者又称其为『包安吴』。他自小聪明过人，勤于思考，读书能一目十行。青少年时期大量地阅读书籍，稍长即工于词章。嘉庆二十年举人，曾官江西新渝知县，被劾去官。仕途不顺，遂不求仕途，归家以布衣自居。包世臣毕生留心于经世之学，并勤于实际考察，对于农政、漕运、河工、盐务、民俗、刑法、军事、赋税、吏治等，都能提出有价值的见解。

尤其具有农、礼、刑、兵，所谓『齐民四术』的学识非常广博，曾先后成为陶澍、裕谦、杨芳等人的『全才』幕僚。在清朝封建官吏中，他的地位非常低微，而在当时社会中却算是知名人物。道光十八年林则徐任钦差大臣赴粤禁烟，路过江西南昌时曾向他讨教过禁烟之计，三年后又与他商讨御英之策。晚年移居江宁，卒于咸丰五年，时年八十一岁。著作有《中衢一勺》《艺舟双楫》《管情三义》《齐民四术》，合刻为《安吴四种》，又有《小倦游阁文稿》《国朝书品》等传世。

『碑学之兴乘帖学之坏』，帖学经过近千年的发展，到了清代就逐步陷入『馆阁体』的窠臼，特别是刻帖屡经翻摹，去原貌已远。阮元《南北书派论》和《北碑南帖论》的问世，为清代碑学竖立了一面鲜明的旗帜，但遗憾的是只提出宏观概念，没有明确指出实践的方向。包世臣在书法史上的成就就主要表现在书法理论上，他向翟金兰学习笔势，向钱伯坰讨论兔毫、羊毫双钩与中锋问题，向邓石如请教『计白当黑』的道理，与黄小仲辩论笔法『始艮终乾』的问题，身体力行，反复实践，不断总结，最后将笔法概括为『裹锋绞毫、逆入平出』。他品评书法以『平和简静，遒丽天成』作为最高的标准，将邓石如树立成典型的榜样，并把邓氏的隶书与篆

书定为神品。通过他个人不断努力推广所著的《艺舟双楫》，不久即风靡天下，成为中国书学理论中重要著作之一。但凡同时代的书法大家，几乎都受到他的影响，碑学理念从此如日中天，影响至今。

包世臣二十八岁时投入邓石如门下习书。《白真真诗册》作于嘉庆乙丑，时年包氏才三十一岁。白真真，传为吴门才女，其传未可考，亦有人为伪托。传其父殁后，未出嫁，慨然出游，所过之处，皆留有诗作，颇多讽喻，语意秀出。被称为『女子之豪杰』，本册为包世臣手书的传为白真真所作的《留仙亭题壁诗》，后附补录书后旧稿，跋于诗后，乃五十岁后所作，语多感怀，并在款识里表达了他的书学主张。

包氏在诗后有行书自题：『下笔如铸，非复结构中事，此妙得之会稽朱巨川告，千年来唯华亭得此秘密耳，观者忽（勿）哂为东方先生也。』『笔软如绵裹，腕行画中，全身力到指尖，乃有此乐，非毫楮所能助力也。』由此可知当时他对笔法是花了大功夫研究的。该作品用笔强调提按，通篇点画饱满，行笔纵逸互用，神情间似有苏东坡的影子。结体左低右高，横、竖呈侧斜之势，横笔尤为明显，同是楷书，但面貌已经完全『北碑化』了，脱胎于郑道昭『白驹谷题名』而更飘逸、更灵动。

此卷先为吴先筹所藏，后转赠于沈谦（敬仲），沈氏请当时诸名家题跋后，乃刊布于世，其中沈曾植、马一浮对包世臣的学说，提出了批评，沈敬仲于民国十七年，交由神州国光社出版，将所有题跋一并刊出，且自己跋于书后，说明原委经过。此次出版将册后的吴让之、王僧保、谢无量、马一浮等名家长跋同时影印，供广大书法爱好者欣赏、学习，是近代碑学研究的重要史料。

包慎伯手書女子白真真詩冊　諸宗元署耑

题签：包慎伯手书女子白真真诗册　诸宗元署耑

包
香
伯
書

白
真
真
女

包
真
上
女

子留僊亭
題壁詩册

戊辰閏花朝
敬仲先生督書
野侯高時顯

子留仙亭题壁诗册　戊辰闰花朝，敬仲先生督书。野侯高时显

嗟嗟阿真秀育香径刧歷笄年勞嗜弦歌長
通緗帙州里稱艷玉帛時營然而筐實剄羊
字頁繙馬不逢李尉未許乘龍或識韓王
尚堪挝鼓求賢良難斯言信矣遭家不造所
天旱棄業落似水身寄如萍茫茫江月空湿司
馬之衫鬱鬱酒罏執奏求凰之曲禮非可越

释文：

嗟嗟阿真，秀育香径，刧历笄年，幼嗜弦歌，长通缃帙，州里称艳，玉帛时营。然而筐实剄羊，字页繙马，不逢李尉，未许乘龙。或识韩王，尚堪挝鼓，求贤良难，斯言信矣。遭家不造，所天早弃，业落似水，身寄如萍。茫茫江月，空湿司马之衫；郁郁酒罏，执奏求凰之曲。礼非可越，

心更誰同是閑千里飄零舉目悽斷有憾比柑

白蓮無言殊乎穠李者也能發皓齒甘委朱

顏肝鬲之要託諸短什

吳門楊柳不藏雅看徧靈巖山裡花却被紛

二遊冶子蓴門謎得碧油車

閑情却訪虞山老唯見七條泉淥澄尺半鯉魚

心更谁同，是用千里飘零，举目凄断，有憾比于白莲，无言殊乎秾李者也。能发皓齿，甘委朱颜，肝鬲之要，托诸短什。

吴门杨柳不藏雅，看遍灵岩山里花，却被纷纷游冶子，等闲认得碧油车。

闲情却访虞山老，唯见七条泉渌澄，尺半鲤鱼。

依浅藻，不知莘尾上谁罾。

金焦屹立如双户，不锁长江万里流，若得踢翻横截住，便应湾做一湖秋。

莫愁湖上三间屋，分与中山置一枰，休怨金钗行十二，更谁早制阿侯绷。

不问蟂矶事有无，西风吹浪没蒲菰，谁怜江

上懸帆客只為無郎吊小姑

吳門女白真真題蕪湖留仙亭壁詩

下筆如鑄非復結構中事此妙得之會稽朱巨川告千年來唯華亭得此秘密

觀者忽哂為東方先生也

筆軟如綿裏腕行董中全身力到指尖乃有此樂非毫楮所能助力也

上悬帆客，只为无郎吊小姑。吴门女白真真题芜湖留仙亭壁诗。

下笔如铸，非复结构中事，此妙得之会稽朱巨川告，千年来唯华亭得此秘密耳。观者忽哂①为东方先生也。笔软如绵裹，腕行画中，全身力到指尖，乃有此乐，非毫楮所能助力也。

注：①哂，此处应为哂字。

此乙丑五月所書經今巳二十年唯去筆稍

餘留略減漲墨耳精悍之色時或不及逝

水之感不能自已道洸甲申二月望世臣自題

補錄書後舊稿

嘉慶八年七月二日僕買舟鳩兹之滸

啜茗淨樂之室顧見壁轉墨痕初

燥書態橫出鬢上華來波間鷗没

询其守者曰维昨暮风日在林花光来去乃有女郎二八楚之妪奉以至鹤雏不肃辫鬣綦履罗袖从风薄鬓未发两颊初红皓腕金环寒香微空书翠遂去莫知其踪仆省是言俛首太息反复诗词摩挲光泽芜没清门浮沈

询其守者，曰：维昨暮风日在林，花光来去，乃有女郎，二八楚楚，妪奉以至，鹤雏不肃，辫发綦履，罗袖从风，薄鬓未收，两颊初红，皓腕金环，寒香彻空，书毕遂去，莫知其踪。仆省是言，俛首太息，反复诗词，摩挲光泽，芜没清门，浮沈②

注：①俛，占同俯字。
②沈，古通沉。

樂籍，彭蠡指途，金閶振翮憂散如葉
義明於霜哀艷不凡蹈節無方狐埋
狐揖酸鼻回腸嗚乎白鄉二自吳來
我猶吳往天涯淪落今古同愴異日
轉蓬或逢倚棹鄉當為我小紅迅摘
大白滿膏一傾知己之淚猶愈於青

11

蠅獻吊也南山草廬居士錄葉傳觀
並為書後

書字一道機在運指若恃挽力便
窒靈和之氣日内書興索然不能
不五指牢握勉成體勢作此惡札
孟瞻鑒之世臣又題

蠅献吊也。南山草屋居士录稿，传观并为书后。

书字一道，机在运指，若恃挽力，便窒灵和之气。日内书兴索然，不能不五指牢握，勉成体势，作此恶札，孟瞻鉴之。

世臣又题

玩序意所天早棄似謂父母蓋在室從

父可得所天之名沈王皆誤以為夫婿

也陳望之中丞時自成返僑寄蕪湖

聞余言扶杖往觀吟咏反覆喟然

曰此英雄失路之詞既非兒女懷春志

非詞人游戲後二年董晉卿自九江

跋一：

玩序意所天早弃，似谓父母盖在室，从父可得所天之名，沈王皆误以为夫婿也。陈望之中丞时自成返，侨寄芜湖，闻余言，扶杖往观，吟咏反覆。喟然曰：此英雄失路之词，既非儿女怀春，亦非词人游戏。后二年董晋卿自九江

逆旅购得白真：自写小像携乃至邗

江见示则似世间真有此人附记卷

尾道光七年六月晦小倦游阁居士书

十年前曾见此帧索值太巨展玩数日归之辛亥閒兵作

我马间遇前之市此书者询之不争值明日送之来重没展

视懽喜无量什襲行篋七载非群士沈君敬仲覓包书

久不可得因割爱贈之物之遷转良有因缘友朋心印乃非

偶然也乃书此记之 戊午十一月十日先筹識

逆旅，购得白真真自写小像，携至邗江见示，则似世间真有此人，附记卷尾。道光七年六月晦，小倦游阁居士书。

十年前曾见此帧，索值太巨，展玩数日归之。辛亥用兵于戎马间，遇前之市此书者，询之不争值，明日送之来，重复展视，欢喜无量，什襲行篋，七载于兹。今沈君敬仲覓包书久不得，因割爱贈之。物之迁转，良有因缘，友朋心印，亦非偶然也。欣喜以记之。戊午十一月十日 先筹識

14

才調前身是玉兒　衍波箋賦曉寒詩　娉
婷自悔深閨惜有福裁能嫁餅師
盧家雙燕到春歸身似楊花陌上飛不忘
帷中新婦樣媚行烟視送斜暉

跋二：

才调前身是玉儿，衍波笺赋晓寒诗，娉婷自悔深闺惜，有福裁能嫁饼师。
卢家双燕到春归，身似杨花陌上飞，不忘帷中新妇样，媚行烟视送斜晖。

帛闌船逐晚潮開，霧鬢風鬟掩鏡臺夢

繞采香涇上路長年女伴踏青迴

絳雲樓已劫灰過蕭寺吟詩斂翠蛾今

日相如真犬子夫君思莫若流波

沈小宛先生和作 吳廷颺補書

帛阑船逐晚潮开，雾鬓风鬟掩镜台，梦绕采香泾上路，长年女伴踏青回。

绛云楼已劫灰过，萧寺吟诗敛翠蛾，今日相如真犬子，夫君思莫若流波。沈小宛先生和作。吴廷颺补书

楼外晴波见五湖，凭阑花雨湿罗襦等闲
识得伤心字，辜负灵芸碎唾壶
锦字封尘久费吟眼中情事太关心何当
亲听玲珑唱十斛珍珠报好音
只有杨枝尚有情春风吟作断肠声梦
云一片知何处可在灵岩花里行
无端闲恨触天涯何必相逢蓴绿华流水
年：春易尽更谁有泪湿琵琶

儀徵王僧保題

跋三：

楼外晴波见五湖，凭阑花雨湿罗襦，等闲识得伤心字，辜负灵芸碎唾壶。
锦字封尘久费吟，眼中情事太关心，何当亲听玲珑唱，十斛珍珠报好音。
只有杨枝尚有情，春风吟作断肠声，梦云一片知何处，可在灵岩花里行。
无端闲恨触天涯，何必相逢蓴绿华，流水年年春易尽，更谁有泪湿琵琶。

仪征王僧保题

敬仲出眎所藏佢游翁寫白真三詩卷
白真三懷才笄年父沒未字嘅然出游
所過輒有吟諷語意秀出盖女子之豪
桀者也江月酒壚之句徒曰寄感雖有
善懷之志而謂禮非可越乃如之人詎可褻
也乾嘉中女子多從學學士流往往登高作賦
佪儻寫情當時章學誠婦學盖嘗憂
之猶陋儒之見爾題卷諸公亦失之於
此詩以正之

天教魅服散華游截断長江萬里秋如此
豪情誰道得西風髩柳使人愁
似鏡湖波不照心悔將蘭櫂敘清潯平生不是
閑桃李合要詩人子細吟
當代論書詡藝舟十年染筆尚矜羞誰知始艮終
乾手一卷流傳託女休
惆悵梨雲夢裏春錦鞶瑤想總成塵祇今腸
断蕭娘曲尚有東陽姓沈人
庚申新秋 樂至謝无量題

庚申新秋　乐至谢无量题

天教魅服散华游，截断长江万里秋，如此豪情谁道得，西风髩柳使人愁。
似镜湖波不照心，悔将兰棹敘清浔，平生不是闲桃李，合要诗人子细吟。
当代论书诩艺舟，十年染笔尚矜羞，谁知始艮终乾手，一卷流传托女休。
惆怅梨云梦里春，锦鞶瑶想总成尘，只今肠断萧娘曲，尚有东阳姓沈人。

沈君敬仲示宽色慎伯所书《白真真诗卷》，详其飘零之感，肝鬲之要，词间涉于闺帷，谊实存乎感寓，沈王不能申，而慎伯不能自申，而假望之氏以申之，郁伊隐轸，回互激射，因以纪怨，稽之古昔，匪直寄思之远，抑有成规？中伯玉壁上倩娘，刚侯以之纳幽汉槎，其襄直蒙为豪举，受欺烟墨，蒙有猜焉，率呈四绝，如曰匪实，请俟方来

跋五：

沈君敬仲示宽包慎伯所书《白真真诗卷》，详其飘零之感，肝鬲之要，词间涉于闺帷，谊实存乎感寓，沈王不能申，而慎伯不能自申，而假望之氏以申之，郁伊隐轸，回互激射，因以纪怨，稽之古昔，匪直寄思之远，抑有成规？抑亦文律之工，夫盘中伯玉，壁上倩娘，刚侯以之纳幽汉槎，因以纪怨，而或讯其怀春，羡为豪举，受欺烟墨，蒙有猜焉。辄复贡其管蠡，率呈四绝，如曰匪实，请俟方来。

倚市纷纷厌绮罗，倾城枉自托微波，鸩媒不解灵恨□，俳侧思君奈晚何。

早岁经纶内外储，壮游囊笔叹羁孤，年年厌与闲金浅，即向清溪吊小姑。

女伴香泾一棹轻，玲珑巧作断肠声，诗人只是工言语，扑朔迷离辨未清。

惆怅留仙不住因，墨痕书态总成尘，麻姑若省沧桑恨，应羡明珠未嫁身。

鶯啼序

甲子霜節病臥鳩江沈君敬仲持包眘伯書白真〻
女士留仙亭題壁詩卷見示誦之淒豔芳馨中含
驕怨眘伯一記屬辭縹緲模儗陳思仙邪人邪
疑雲已釀諸家綴句或涉神女翠袿之思或通詩人
錦瑟之喻各標微眚同軫回腸予彊倚茲聲下
一轉語匪本鴻嘻聊廣鳳嘆云爾

蕭樓鬢寒聽雨畫三分病趣看颰起一篆鑪煙胃
愁扶夢飛去茞蘭老騷心漸冷了無芳草溫磨

跋六：莺啼序

甲子霜节，病卧鸠江，沈君敬仲持包慎伯书《白真真女士留仙亭题壁诗卷》见示，诵之凄艳芳馨中含骚怨。慎伯一记，属辞缥缈，模拟陈思，仙邪人邪？疑云已酿。诸家缀句，或涉神女翠袿之思，或通诗人锦瑟之喻，各标微眚，同轸回肠，予强倚兹声下一转语，匪本鸿嘻，聊广凤叹云尔。

萧楼鬓寒听雨，画三分病趣。看飔起，一篆炉烟，胃愁扶梦飞去。茞兰老，骚心渐冷，了无芳草，温磨

句瘦，东阳忽捧春来，尺绡香雾。道是吴门，窈窕淑女，有风亭旧赋。趁江月，狂刺船唇，浪游蟆渚虎阜，寄萍踪，白鸥身世，怨莘尾，赤鱼乐府。更奇思，撮合金焦，美人虹吐。

安吴墨客，一叶寻秋，短帆舣晚浦。空凝伫，簪花诗壁，渺矣鸾唱，绚月仙群。矫然鹤翥，洛神罗袜，湘君玉珮，才人幻想三题记，尽回肠，荡气争千古。微波一匊，痴情枉诉琵琶，白蘋骋望何处。蜗墙雨涩，鹭溆

烟荒又白年朝暮，浑不管，挥毫北固，乍见琴娘，织字西秦川，曾逢秦女。明珠身价，落花命运，青衫红袖同泪湿，写一般，倩影谁呼汝。数来都是空华，了澈贪嗔，似闻佛语

敬仲先生指正 蕉渔率稿

烟荒，又白年朝暮。浑不管，挥毫北固，乍见琴娘，织字西秦川，曾逢秦女。明珠身价，落花命运，青衫红袖同泪湿，写一般，倩影谁呼汝。数来都是空华，了澈贪嗔，似闻佛语。

敬仲先生指正，蕉渔率稿。

尸林遊女知誰悟在夢登
伽豈有身多事留僊亭上
客故將幻語賺時人
玉版風神逐逝波最怜小

跋七：

尸林游女知谁悟，在梦登伽岂有身，多事留仙亭上客，故将幻语赚时人。
玉版风神逐逝波，最怜小

25

字稱媚娥　老夫久已忘餘

習為汝爭辭鐵面訶

東坡變大令十三行為大字

謬以瘞鶴詮人此秘無人

字称媚娥，老夫久已忘余习，为汝争辞铁面诃。东坡变大令十三行为大字，谬以瘗鹤诠人，此秘无人

发之。安吴张皇汉魏，未免近夸。此卷差得洛神余韵耳。截断长江，湾作一湖秋水，入小词堪为隽语，

颁之安吴张皇汉魏未免近夸此卷差得洛神馀韵耳截断长江湾作一湖秋水入小词堪为隽语

乃絕似書勢安吳且似猶

未臻斯境也乙丑三月

敬仲過杭出卷索題漫

為書此　蠋叟

世知眘伯學刁惠公志不知刁志乃洛神之變

共于薲得乃知岐南北若為贅說也

乃绝似书势，安吴似犹未臻斯境也。乙丑三月，敬仲过杭，出卷索题，漫为书此。蠋叟。

世知慎伯学《刁惠公志》，不知刁志乃洛神之变，于此荐得，乃知歧南北者为赘说也。

向晚于湖舣棹停，无端身世感飘萍，吴娘暮雨萧萧曲，肠断西风不忍听。

惆怅江东老布衣，旗亭对酒惜芳晖，间将一管生花笔，几度殷勤写洛妃。

藉甚书名悟艮乾，自开蹊径迈前贤，石翁老去音尘寂，分得西江一派传。

芜城歌吹日纷纷，锦瑟瑶台总化云，管领南朝旧风月，疏狂赖有沈休文。

向晚于湖舣棹停

无端身世感飘萍

吴娘暮雨萧

萧曲肠断西风不忍听

惆怅江东老布衣旗亭對酒惜芳晖间将一管生花

筆幾度殷勤寫洛妃

藉甚書名悟艮乾自開蹊徑邁前賢石翁老去音

蕪城歌吹日紛紛錦瑟瑤臺總化雲管領南朝舊

風月疏狂賴有沈休文

按先生卒于咸丰三年年七十有九晚号江东布衣此卷
为嘉庆十年乙丑所书年三十一后二跋乃五十岁后书
相距二十馀年前后龙势已渐臻变化晚年书益
雄肆遂卓然名家吾乡沈石坪广文为先生入室
弟子于先生书能窥其奥卒年八十遗墨点画为世所
重乡人从石翁游而得薪传者独推小见山人靳健
伯惜早卒未竟其功云
沈君敬仲得此卷邮际属为题志为书韵语四绝并
加致证以志渊源庚申十月既望平梁李鄂楼记

按：先生卒于咸丰三年，年七十有九，晚号江东布衣。此卷为嘉庆十年乙丑所书，年三十一，后二跋乃五十岁后书，相距二十余年，前后体势已渐臻变化。晚年书益雄肆，遂卓然名家。吾乡沈石坪广文为先生入室弟子，于先生书能窥其奥，卒年八十，遗墨亦为世所重。乡人从石翁游，而得薪传者，独推小见山人靳健伯，惜早卒，未竟其功云。

沈君敬仲得此卷，邮视属为题志，为书韵语四绝，并加考证，以志渊源。庚申十月既望　平梁李鄂楼记

去年属题包慎伯书自真真留僊亭题
壁诗卷爱其文藻曾过录一本藏之
今年遇吾乡词人陈子韶因书以示之
子韶大喜立成水龙吟一阕其论
颇与浮同趣定为慎伯寄托之辞
然浮颇不喜安吴之学因为子韶言
嘉道以来士流好谈经济包慎伯龚

跋九：

去年属题包慎伯书《白真真留仙亭题壁诗卷》，爱其文藻，曾过录一本藏之。今年遇吾乡词人陈子韶，因书以示之，子韶大喜，立成水龙吟一阕，其论颇与浮同趣，定为慎伯寄托之辞。然浮颇不喜安吴之学，因为子韶言：嘉道以来，士流好谈经济。包慎伯、龚

定庵、魏默深实为之魁，皆才士好夸，开心外营，哆口横议，负不遇之戚，饰哗众之言，欲以希用当世耳。百余年来此风弥煽，遂使人怀刀笔，家荣冠剑，国政决于屠贩，清议操于童蒙，皆此曹有以导之。近人浅陋，盖可无讥，数子并号显学，文采照耀，岂知尸祝之业

正于两观之诛，人不闻道，亦其可幸。安吴此卷亦是慧黠过人，虽托意微波，无伤风雅，然义非贞素，情见乎词，谬云礼坊自持，特藉以解嘲耳。君词虽佳，但惜其不遇，未足令安吴颡首[1]。子韶颇然鄙言，遂又成长亭怨慢一阕，微婉讽切，雅近风人之旨，浮

注：①颡，古同俯字。

因怂愚，子韶写出以示左右，今遂以附寄，如不以安吴得一诤友为嫌，寄附之卷后，一任后人评泊如何。无量始时相见，得此持以往示，亦可一拊掌也。春寒，诸唯珍重，不宣，浮顿首。敬仲足下，丙寅二月晦日。

水龍吟　題包春伯書白真真題留仙亭壁詩卷為沈敬仲賦

六宮競鬥蛾眉，碧梧棲老丹山鳳。華鬘照影，傾城一顧，鶯驕燕寵。春雨郵亭，秋風江上，空傳囉噴。料笈搴珠箔，鳴筝倦倚，無人解、昇天弄。

國士鴻毛等重，感飄零，此才無用。藏鴉細柳，依魚淺藻，寄愁誰共。望遠登樓，傳紅寫翠，懷沙惜誦。剩天涯羈旅，斷腸零墨，付高唐夢。

長亭怨

跋十：水龙吟　题包慎伯书《白真真题留仙亭壁诗卷》，为沈敬仲赋。

六宫竞斗蛾眉，碧梧栖老丹山凤。华鬘照影，倾城一顾，莺骄燕宠。春雨邮亭，秋风江上，空传啰喷。料笈搴珠箔，鸣筝倦倚，无人解、升天弄。国士鸿毛等重，感飘零，此才无用。藏鸦细柳，依鱼浅藻，寄愁谁共。望远登楼，传红写翠，怀沙惜诵。剩天涯羁旅，断肠零墨，付高唐梦。

长亭怨

溯当日江亭游侣极目山川風流何许袪服题桥
狂言驚坐知誰數红兒白紵望不見高丘女莺
語太叮嚀抵多少秋聲砧杵眉怃料夔蚿
心事盡托簷前鸚鵡芳馨满袖一例是惱人
情緒惜春遲杜若汀洲凝夢遠蘭苕翠羽瘦
損沈郎腰髣髴簪花留取

丙寅春中　苎蘿山農陳夔拜藁

溯当日，江亭游侣。极目山川，风流何许。袪服题桥，狂言惊坐，知谁数。红儿白纻，望不见，高丘女。莺语太叮咛，抵多少，秋声砧杵。眉怃，料夔蚿心事，尽托檐前鹦鹉。芳馨满袖，一例是恼人情绪。惜春迟，杜若汀洲，凝梦远，兰苕翠羽。瘦损沈郎腰，仿佛簪花留取。

丙寅春中，苎萝山农陈夔拜稿。

跋十一：

戊午秋，与吴先筹同客京师。先筹侨居合肥，为书力宗泾包氏。泾，余故邑也。因欲求其书，久而未获。先筹南下，捡其所藏，此卷见贶。包氏学，求有用，惟偏事功，遂为光宣诸人先导。然攻书特正，蔚为一宗，宗其法者，合肥石翁称得髓。近人沈寐叟亦颇游包氏之藩，而博涉多优，所诣乃远出亲炙者之上，可谓智过其法者矣。包既以书煊赫一世，其学遂反为所掩，盖非始愿。所及跋尾诸作，评骘多当，而一浮尤推见至隐，且极其弊于藻，众外营为肇近代横议之祸，其言至深痛。然则包即仅以书名，固亦未为不幸也。谦既爱玩其书，遂丐吾乡宾虹图之，付之景印，以志一时友朋之盛，且羮夫好安吴书者，有以知安吴之学，则于一浮振瞽聩之初旨，或亦不悖也夫。偏下落一重字。戊辰夏改装成册并记。敬仲 沈谦